华夏万卷

让人人写好字

赵孟頫胆巴碑

中、国、书、法、传、世、碑、帖、精、品

楷书 12

华夏万卷 编

PUBLISHING & MEDIA

全国百佳图书出版单位

湖南美术出版社

·长沙·

图书在版编目（CIP）数据

赵孟頫胆巴碑 / 华夏万卷编 . — 长沙 : 湖南美术出版社, 2018.3（2022.3重印）
（中国书法传世碑帖精品）
ISBN 978-7-5356-7767-9

Ⅰ . ①赵… Ⅱ . ①华… Ⅲ . ①楷书–碑帖–中国–元代 Ⅳ . ①J292.25

中国版本图书馆 CIP 数据核字（2018）第 080487 号

Zhao Mengfu Danba Bei
赵孟頫胆巴碑
（中国书法传世碑帖精品）

出 版 人：黄　啸
编　 者：华夏万卷
编　 委：倪丽华　邹方斌
　　　　　汪　仕　王晓桥
责任编辑：邹方斌
责任校对：李　芳
装帧设计：周　喆
出版发行：湖南美术出版社
　　　　　（长沙市东二环一段622号）
经　 销：全国新华书店
印　 刷：成都市金雅迪彩色印刷有限公司
开　 本：880×1230　1/16
印　 张：4.5
版　 次：2018年3月第1版
印　 次：2022年3月第5次印刷
书　 号：ISBN 978-7-5356-7767-9
定　 价：28.00元

邮购联系：028-85973057　　邮编：610041
网　 址：http://www.scwj.net
电子邮箱：contact@scwj.net
如有倒装、破损、少页等印装质量问题,请与印刷厂联系斟换。
联系电话：028-85939803

赵孟頫（1254—1322）'字子昂，号松雪道人，又号水精宫道人，湖州（今属浙江）人，谥文敏，故又称『赵文敏』。赵孟頫乃宋太祖后裔，宋亡后，归乡闲居，后来奉元世祖征召，入仕元朝，官至翰林学士承旨，荣禄大夫，官居从一品。他是元代杰出的书画家，『复古』书风的倡导者。赵孟頫书法擅诸体，尤精于楷书及行草。《元史》云：『孟頫篆籀、分隶、真、行、草无不冠绝古今，遂以书名天下。』他的楷书，行草取法晋唐诸家，尤于『二王』书法下力最深，深得晋人书法三昧。楷书一体自唐代登峰造极以来，后世书家鲜有以楷书而著称者。而元代的赵孟頫却是一个例外，他与唐代的欧阳询、颜真卿、柳公权合称『四大楷书家』。与法度森严的唐楷风格有所不同，赵孟頫楷书大有行书意趣，用笔圆熟中见温婉，结字平和中寓奇妙，书风遒媚秀逸、蕴藉妍美，对后世书学影响深远，堪称楷模，世人谓之『赵体』。《胆巴碑》正是『赵体』楷书代表作。

《胆巴碑》又称《帝师胆巴碑》，记述高僧胆巴的生平事迹，是赵孟頫奉元仁宗敕命书写的碑文。此卷书于延祐三年（1316）'书法点画顾盼有致，用笔遒美峻拔，为赵孟頫晚年的力作，现藏故宫博物院。

大

元

敕

赐

龙

兴

寺

普

大

觉

普

慈

广

照无上帝师

大元勅賜龍
興寺大覺普
慈廣照無上

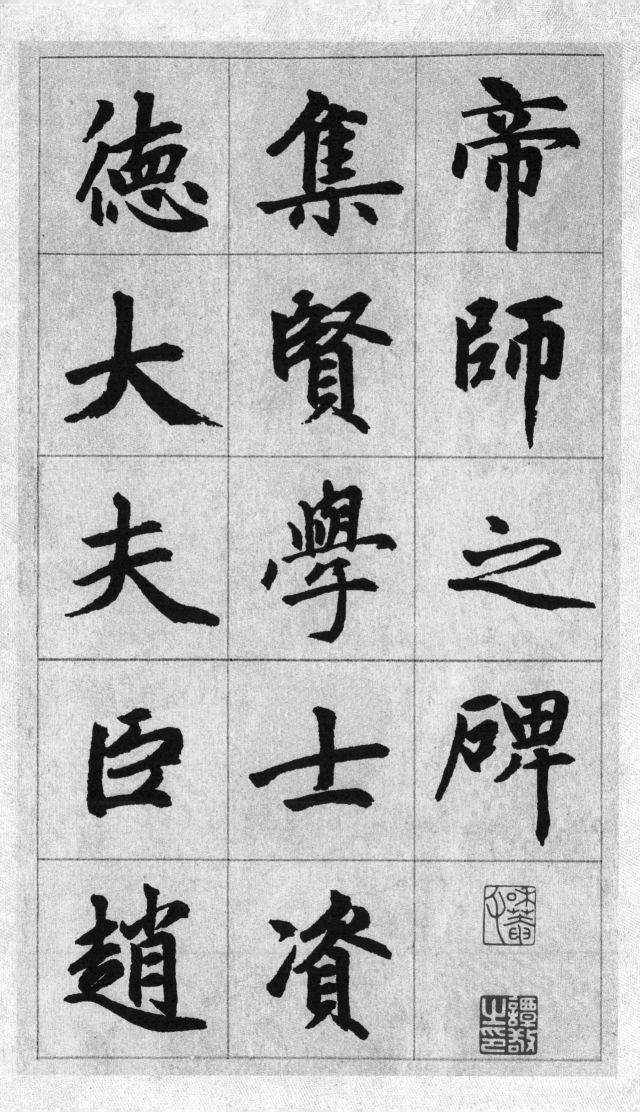

帝师之碑

集贤学士资

德大夫臣趙

孟頫奉敕撰并書篆。皇帝即位之

皇帝即位之

并書篆

孟頫奉敕撰

元 年 有 诏 金

剛 上 師 膽 巴

賜 謚 大 覺 普

慈廣照無

上帝師勑

臣孟頫為

文並書

刻石大都寺

五年真定路

龙兴寺僧选

凡八奏師本
住其寺乞刻
石寺中復勒

臣

孟

頫

為

文

并

書

臣

孟

頫

預

議

賜

謚

大

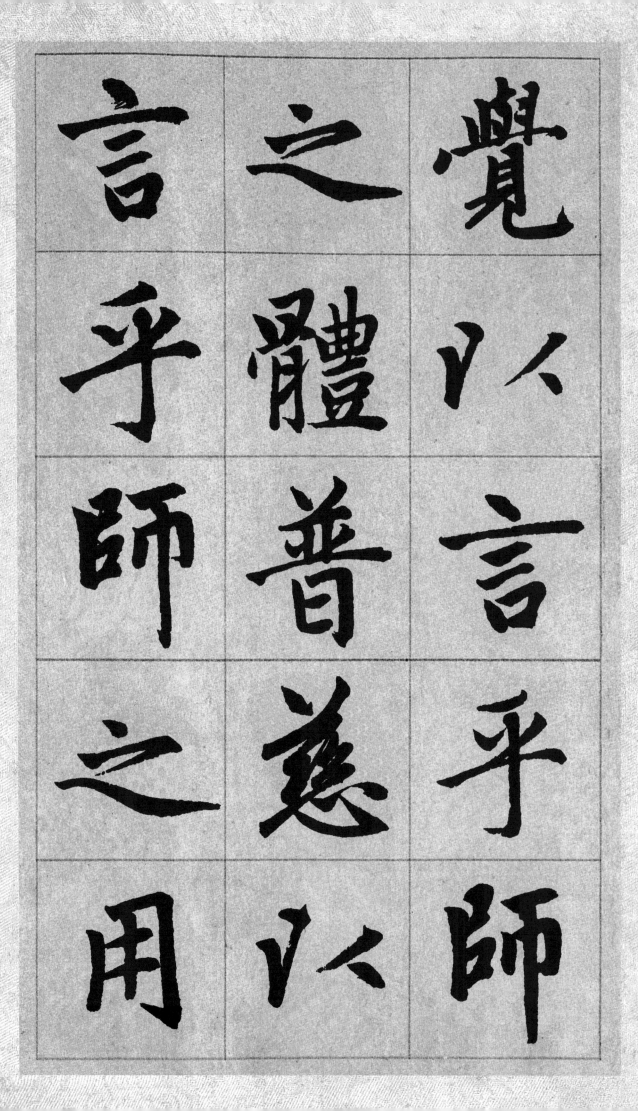

覺以言乎師之體普慈以言乎師之用

廣

照

以

言

慧

光

之

所

照

臨

無

上

以

言

為

帝者師。既奏，有旨：『於义甚当。』谨按，师所

當有師
謹旨既
楼於奏
師義
所甚

14

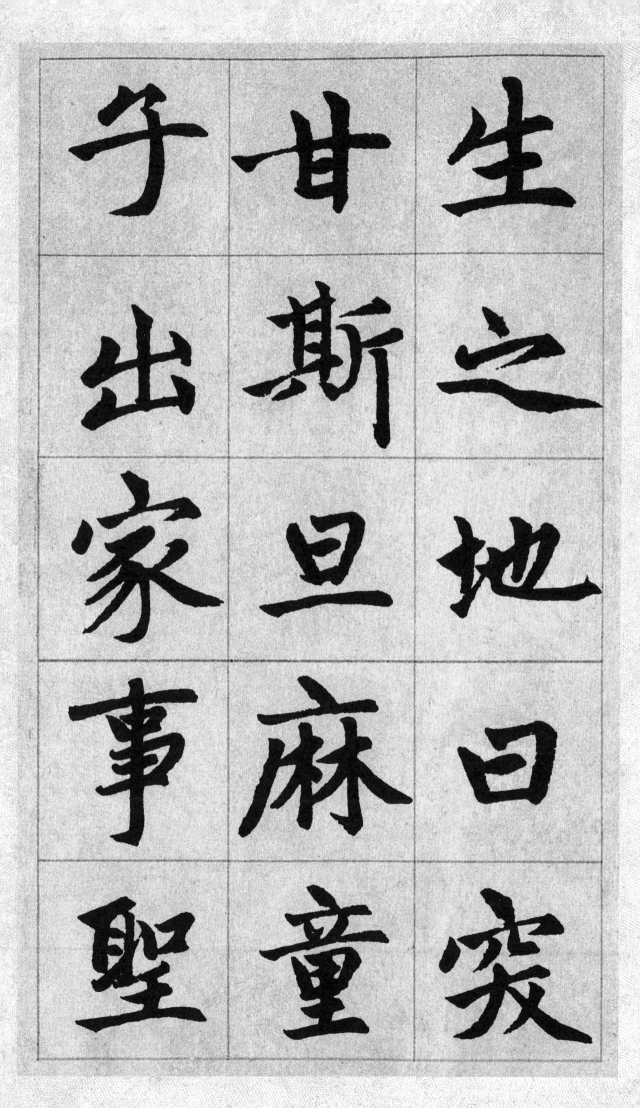

生之地曰突甘斯旦麻，童子出家，事圣

15

膽　為　師

巴　弟　綽

梵　子　理

言　受　悟

膽　名　哇

巴華言微
法繼遊西
先受秘密
戒天

竺國遍參高
僧受經律論
縣是深入法

海 博 采 要

顯 密 兩 疊 空

寶 兼 照 獨 立

三界，示众

与帝师巴

的至元

师巴思

思年標

八俱至中國帝師者乃聖師之昆弟子

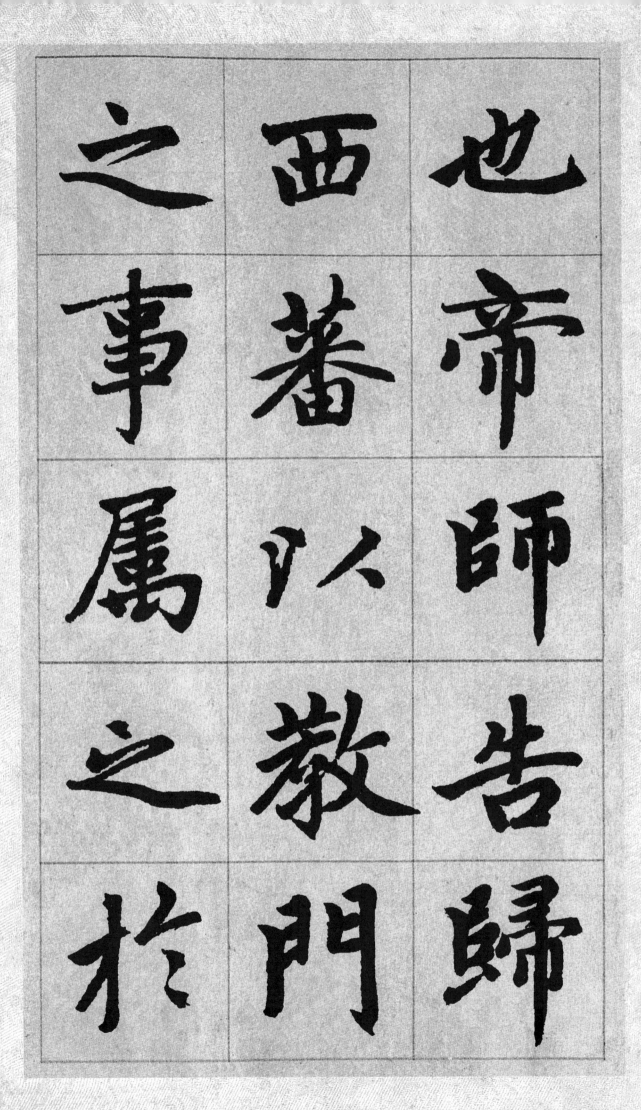

之　西　也

事　蕃　帝

属　以　师

之　教　告

於　門　歸

師始於五臺
山建立道場
行秘密咒法

持祭作

戒摩諸

甚訶佛

嚴伽事

畫剌祠

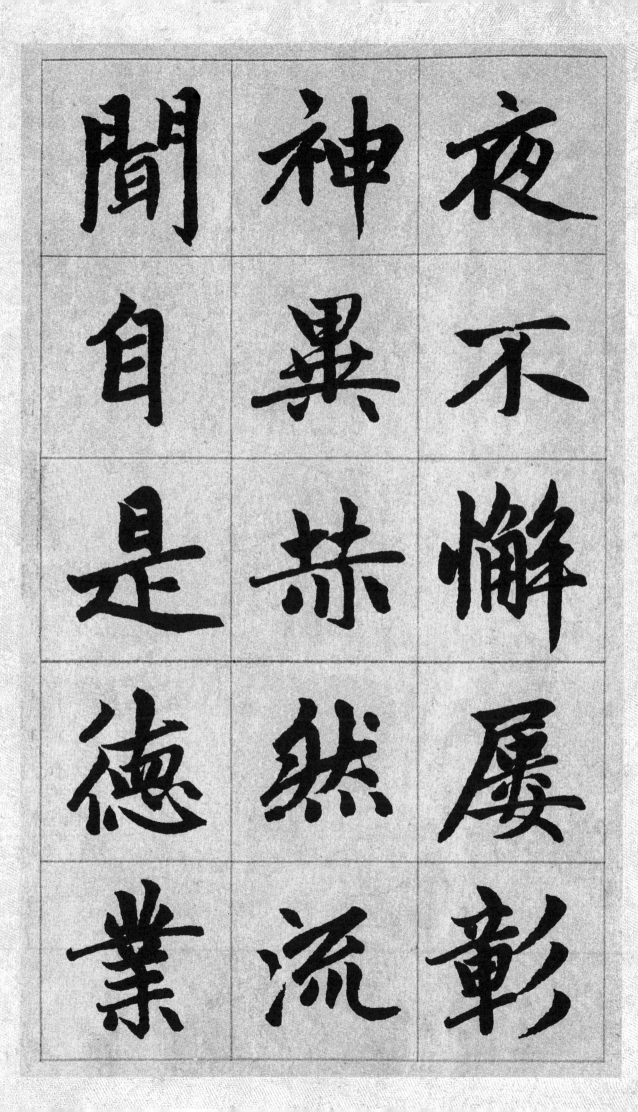

夜不懈屡彰神异
赫然流闻自是德业

隆盛人天歸

盛武宗皇

晉宗皇帝

皇伯晉王及

今皇帝皇太

后皆从受戒

法下至诸王

将
相
贵
人
委
重
宝
为
施
身
执
弟
子
礼

可
朦
紀
龍
興

寺
建
於
隋
世

寺
有
金
銅
大

悲菩薩像五代時契丹入鎮州縱火焚

鎮代

州時契

縱契薩

火丹像

燌入五

寺像毁

以人於

铸取火

钱其於

宋铜周

太

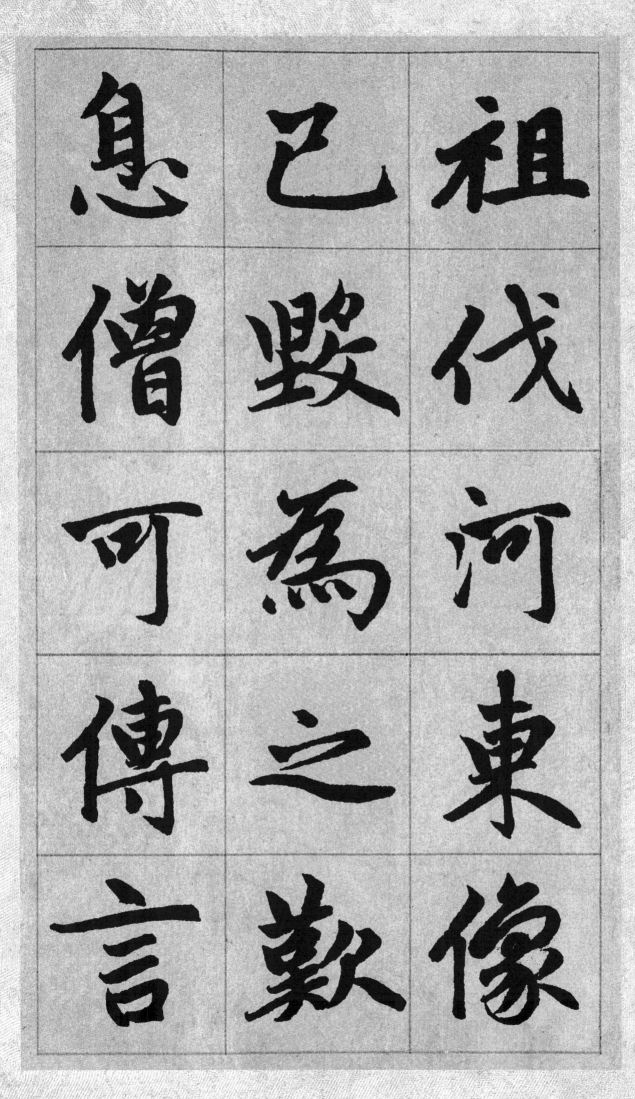

寺有復識於是復造其
諸於是興造其為像
諸復造其為降之

高遠以
七大覆
十閣之
三三旁
尺重翼

之以两楼壮

麗奇偉世末

有也縣是龍

兴遂为河朔名寺

名寺方营

有美木自

臺　流　短
山　出　小
頰　計　大
龍　其　多
河　長　寯

賜盡之

僧合數

惠詔與

演取閣

爲以材

僧　東　之

宣　土　記

微　寺　師

大　講　始

師　主　来

普

整

雄

辯

大

師

永

安

等

即

禮

請

師

為

首

住持。元贞元年正月，师忽谓众僧曰：『将

住持元
年正月師忽
謂眾僧曰將

有
聖
人
興
起

山
門
即
為
梵

書
奏
徽
仁
裕

聖皇太后奉
今皇帝為大
切德主其

寺　复谓众僧曰：『汝等继今可日讲《妙法

寺　復　謂　眾　僧

曰　汝　等　繼　今

可　日　講　妙　法

蓮華經孰復

相代無有已

時用名集神

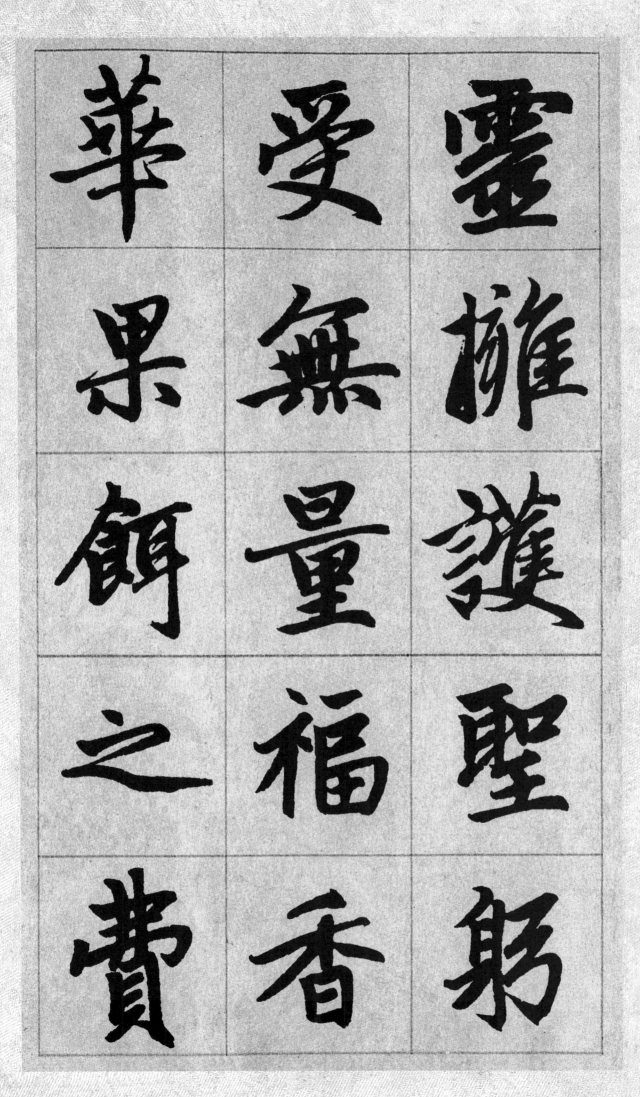

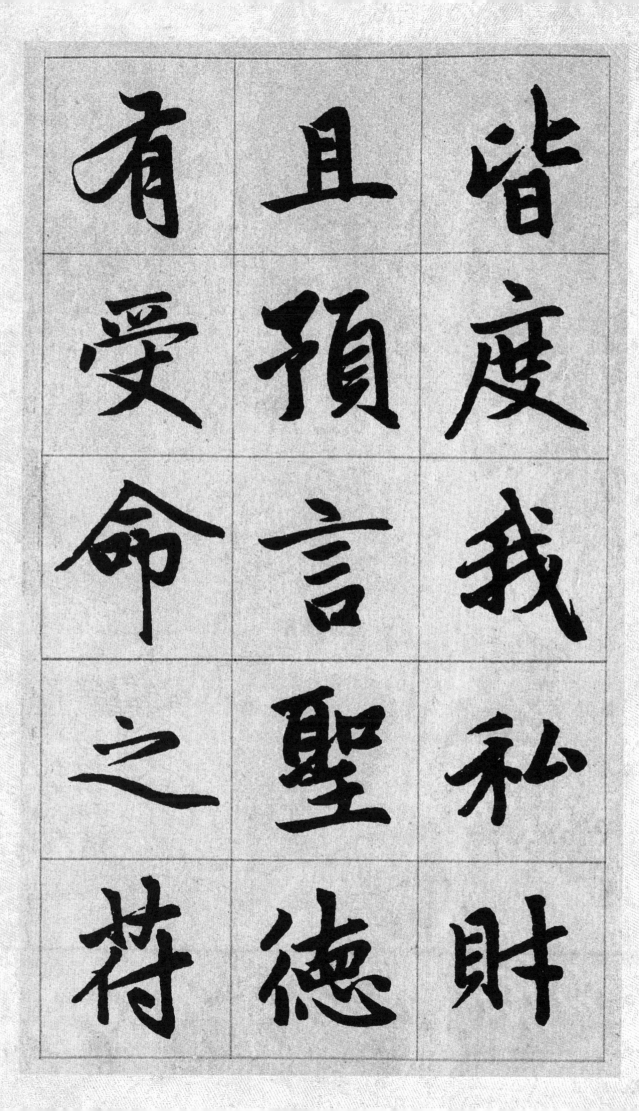

至大元年，東宮既建，以旧邸田五十顷

宫既建以旧

邸田五十顷

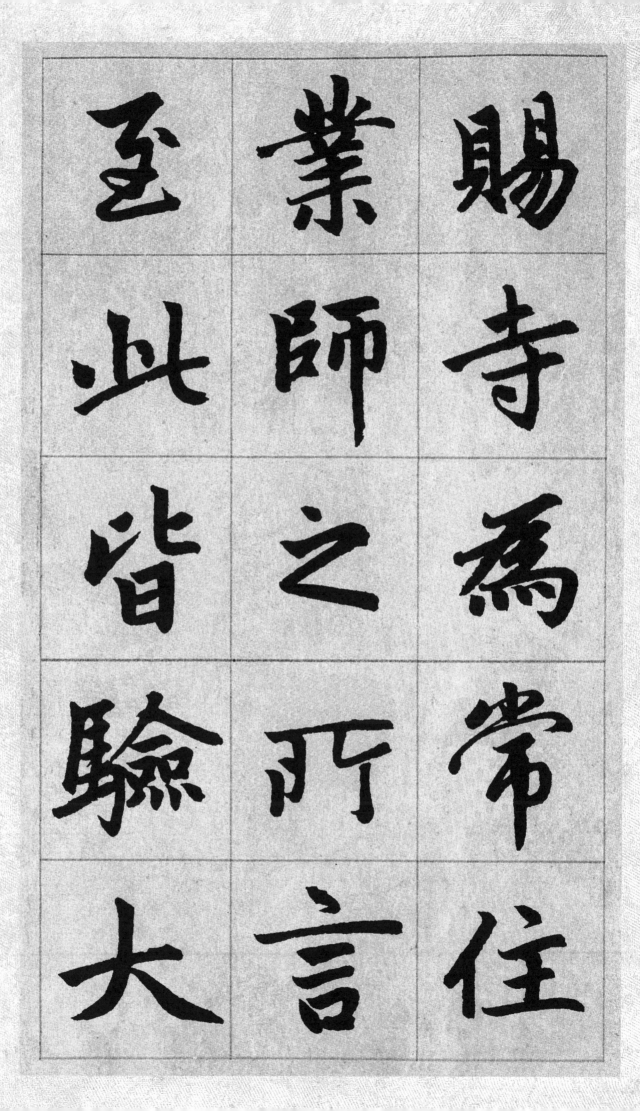

賜寺為常住

業師之所言

至此皆驗大

德七年，師在上都彌陁院入般涅槃，現

德
七
年
師
在

上
都
彌
陁
院

入
般
涅
槃
現

五色宝光

舍利无数

元一统天下

西蕃上師至中國不絕操行謹嚴具智

慧神通，无如师者。臣孟頫为之颂曰：

慧神通

師者臣盂頫

為之頌曰

如

師從無始

劽學道不退

轉十方諸如

来
一
二
所
受

記
来
世
必
歲

佛
住
婆
婆
世

界。演说无量义，身为帝王师。度脱一切

師度脱一切

義身為帝王

界演說無量

众 黄 金 為 宫

殿 七 寶 妙 莊

嚴 種 二 諸 珍

異供養無不
備建立大道
場邪魔及外

道 踪 持

破 法 國

減 力 土

無 所 保

破 護 安

静

地　后　静

王　壽　皇

宮　命　帝

諸　尊　皇

眷　天　太

属 下 舍

故 归 於

皆 依 於

證 法 舍

佛 力 菩

提

德果提
臣穫成
作無就
如量衆
是福善

言 方 世
傳 下 贊
布 及 歎
於 未 不
十 来 可

盡

延祐三年

月立石

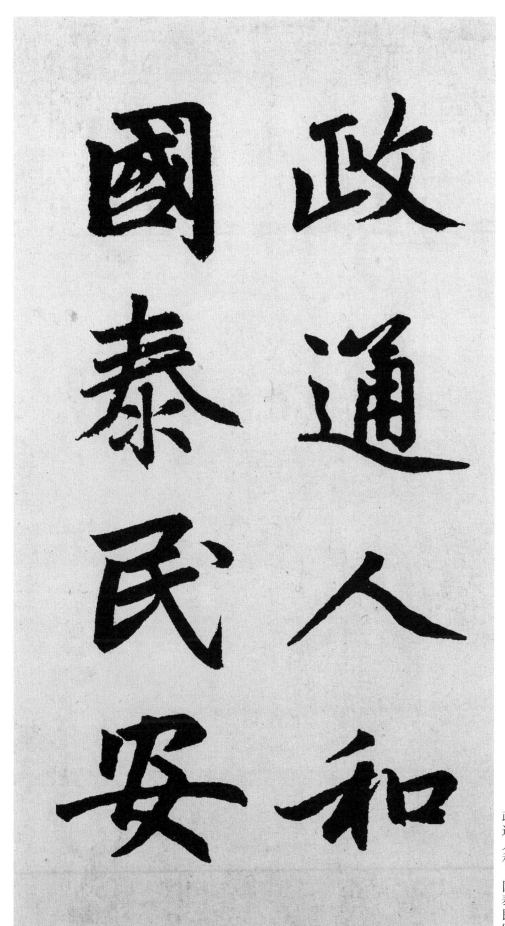

政通人和　国泰民安

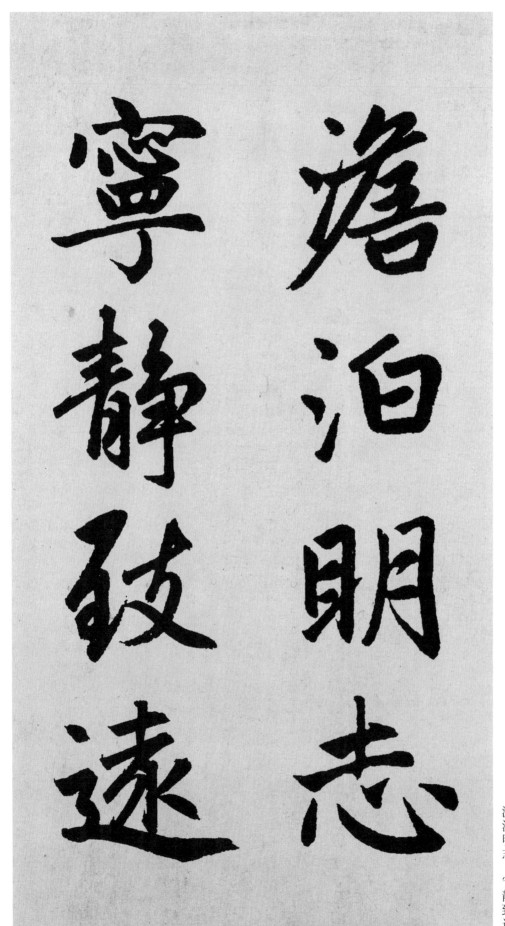

澹泊明志 宁静致远

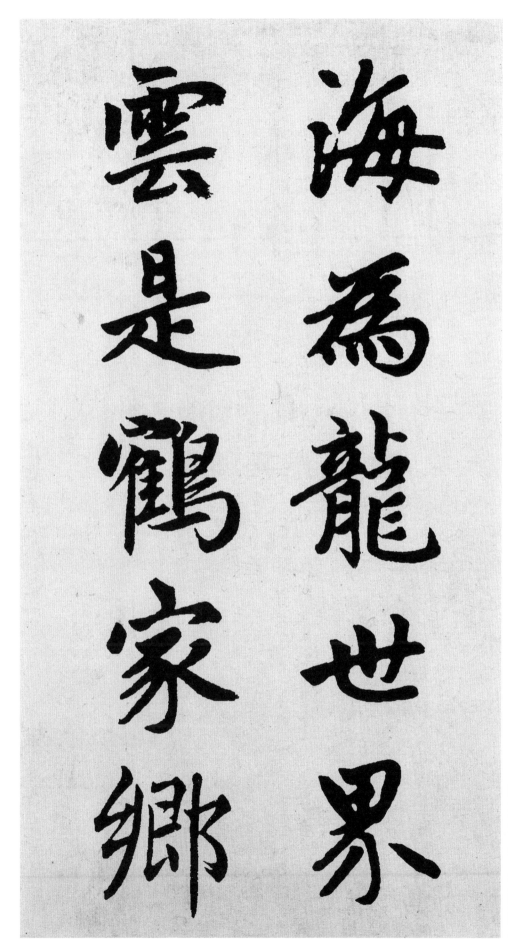

海
為
龍
世
界

雲
是
鶴
家
鄉

海为龙世界 云是鹤家乡